一碑一帖

董其昌臨 十七帖

孫寶文 編

上海辭書出版社

董其昌臨十七帖

王羲之《十七帖》是習書者學習草書的絕佳範本。以第一帖首二字『十七』名之，風格衝和典雅，不激不厲，被書家奉爲『書中龍象』。

董其昌（一五五五—一六三六），字玄宰，號思白、香光居士，華亭（今上海市松江區）人。明代書畫家。書法從顏真卿入手，後改學虞世南，又轉學鍾繇、王羲之，並參以李邕、徐浩、楊凝式等筆意，自謂於率易中得秀色。其分行布白，疏宕秀逸，甚其特色。本書輯錄董其昌臨《十七帖》中的《郗司馬帖》《逸民帖》《絲布帖》《邛竹杖帖》《朱處仁帖》《七十帖》《蜀都帖》《遠宦帖》《鹽井帖》《諸從帖》《旦夕帖》《胡桃帖》《清晏帖》《譙周帖》《嚴君平帖》等十五帖。其中，《郗司馬帖》《逸民帖》《絲布帖》《邛竹杖帖》《胡桃帖》選自藏於臺北故宮博物院的長卷《董其昌臨十七帖》，其餘諸帖均選自故宮博物院藏冊頁《董其昌臨淳化閣帖》。

編者謹將上述十五帖與日本京都博物館藏宋拓本《十七帖》對照，供習書者研習。本書編排和釋文以臨本爲基准，拓本逐字對照，或有調整。釋文兩者有不一致處，拓本原文用括號標注。

董其昌臨十七帖

郗司馬帖
十七日先書郗司馬未去即日得足下書为慰先书以具示復數字

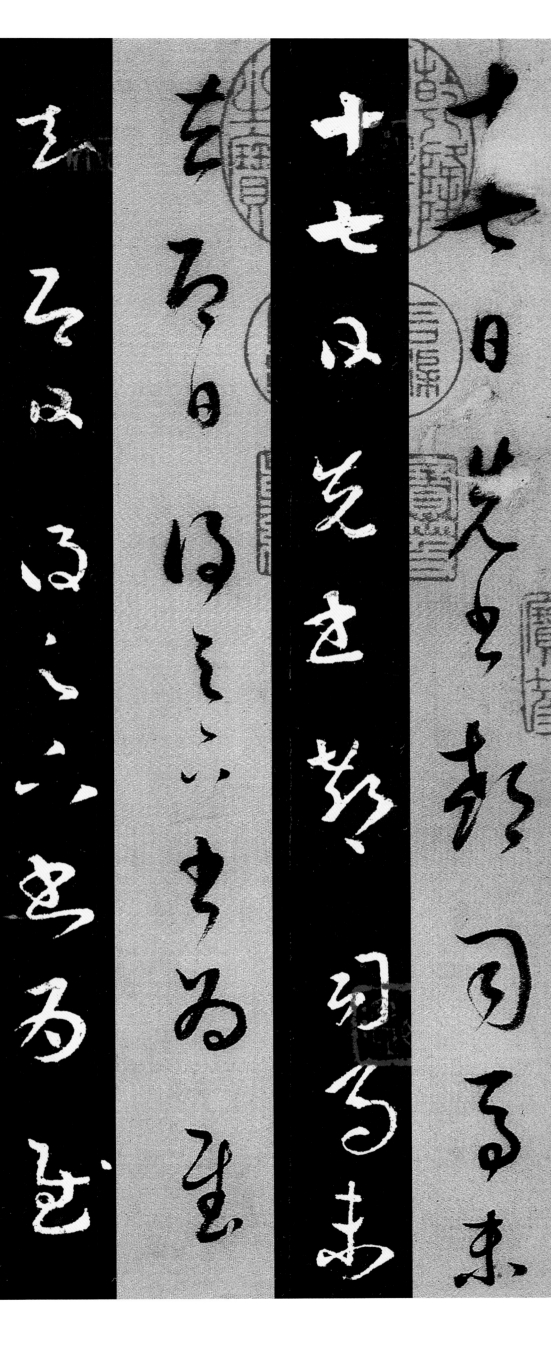

十七日先書郗司馬未去即日得足下書為慰先書以具示復數字

吾前東粗足作

吾前東粗足以

而逸民之懷久矣

而逸民之懷久矣方

方復及此似夢中語耶

無緣言面為歎書何能悉

絲布帖 今往絲布單衣財一

緣言面為歎書何能悉

絲布帖 今往絲布單衣財一

端示致意 **邛竹杖帖** 去夏得足下致邛竹杖皆至此士人多有尊

老者皆即分布令知足下遠惠之至

朱處仁帖 朱處仁今所在往得

其書信遂不取答今因足下答其書可令必達

七十帖 足下今年政七十耶知體氣常佳此大慶也想復勤加頤養吾年垂耳

足下今年政七十耶知體氣常佳此大慶也想復勤加頤養吾年垂耳

順推之人理得尔以为厚幸但恐前路轉欲逼耳以尔要欲一遊目汶

領非復常言足下但當保護以俟此期勿謂虛言得果此緣一段奇事

也　**蜀都帖**　省足下別疏具彼土山川諸奇揚雄蜀都左

太冲三都殊爲不備悉彼故爲多奇益令其遊目意足也可得

太冲三都殊爲不備悉彼故爲多奇益令其遊目意足也可得

董其昌临十七帖

果当告卿求迎少人足耳至时示意迟此期真以日为岁想足下

鎮彼土未有動理耳要欲及卿在彼登汶領峨眉而旋實不朽

之盛事但言此心以馳於彼矣　**遠宦帖**　省別具足下小大問为

老婦頃疾篤救命恒憂慮餘粗平安知足下情至

老婦比産

老婦比産

彼鹽井火井諸處不足示

彼鹽井火井諸處不足示

見不為廣異聞具示

見不為廣異聞具示

示

示

鹽井帖　彼鹽井火井皆有不足下目見不為欲廣異聞具示

諸從並數有問粗平安唯修載在遠音問不數懸情司州疾篤不果西公

諸從帖

清澹並數有問粗不安唯
修載在遠音問不果西
諸從並數有問粗不安唯
修載在遠音問不果西
情自囚疾篤不果西

我曾見之云此帖
私可耳此云已言
宁勢尝當駐往此可
宁勢尝當駐往可
意思不如此
三三量不次
三量不次

旦夕帖　旦夕都邑動靜清和想之足下使還一一時州將桓公告慰情企足下

旦夕都邑動靜清和想之足下使還一一時州將桓公告慰情企足下

董其昌臨十七帖

無奕女也謝無奕外任

無他仁祖日往

無比仁祖日往

無比仁祖日往言尋悲酸如何可言

云此菜佳可為致子當種之此種彼

云此菜佳可為致子當種之此種

云此菜佳可為致子當種之此

波垣桃此生也吾等

胡桃帖 足下所疏云此菓佳可為致子當種之此種彼胡桃皆生也吾篤

董其昌臨十七帖

喜種菓今在田里唯以此为事故遠及足下致此子者大惠

喜種菓今在田里唯以此為事故遠及足下致此子者大惠

也　清晏帖　知彼清晏歲豐又所出有無乏故是名

故是名彼清晏歲豐又所出有無乏世彼清晏歲豐又所出有無乏故是名也

處且山川形勢乃爾何可以不遊目

譙周帖 云譙周有孫〇高尚不

雲且山川形勢乃爾何可以不遊目

雲且山川形勢乃

雲且山川形勢乃

云淮圖子孫〇高尚不

云淮圖子孫〇高尚不

出今不令人依依足下具示　**嚴君平帖**　嚴君平司馬相如揚子雲皆有後不